ABÉCÉDAIRE GAUDÍ

GEMMA PARÍS / MAR MORÓN

GG Los cuentos de la cometa

Ce livre n'aurait pas été possible sans ...
les œuvres ingénieuses et créatives d'Antoni Gaudí
la générosité et le regard expert de Jaume Sanmartí,
directeur de la Càtedra Gaudí
la Fundació Catalunya-La Pedrera
les propriétaires de la Torre Bellesguard
la Diputació de Barcelona-Palau Güell
le Museu Nacional d'Art de Catalunya
le Consorci de la Colònia Güell
la Junta Constructora del Temple de la Sagrada Família
Joan, qui nous a dévoilé des secrets de la Sagrada Família
et, surtout,
l'équipe de la maison d'édition Editorial Gustavo Gili, et tout
particulièrement Mónica Gili, pour son intérêt et sa complicité.

Pour ...

Guillem, qui m'a accompagnée à la recherche de trésors,
dans les édifices de Gaudí,
Eric et Teo, qui ne s'étonnent pas que les maisons soient
peuplées de dragons et d'animaux fantastiques,
Marc, le roi des washingtonias,
Maman, et sa bibliothèque sur Gaudí,
Núria, pour son regard, à tout moment...

Pour...

Begoña et Carlos, Juan Carlos et David,
Teresa, ma famille et mes amies...
... avec qui je partage de bonnes histoires.

Textes et conception graphique de Mar Morón et Gemma París
Préface de Jaume Sanmartí i Verdaguer
Traduction française de Martine Joulia

Les photographies sont des auteurs à l'exception de:
p. 3, 31, 37, 39 : © Càtedra Gaudí
p. 41, 59 : © Consorci de la Colònia Güell, 2015
p. 43 : © fotoall
p. 55 : © trotalo

Printed in Spain
ISBN: 978-84-252-2852-0

Editorial Gustavo Gili, SL
Via Laietana 47, 2°, 08003 Barcelone, Espagne.
Tél. (+34) 93 322 81 61

Aug 1900

Préface

Il y a déjà de cela deux mille ans, dans le fameux traité *De architectura*, Marcus Vitruvius Pollio avait formulé les conditions essentielles de l'architecture. Depuis, même si beaucoup d'eau a coulé sous les ponts, la triade « *utilitas, venustas et firmitas* » est toujours considérée comme une part essentielle de son corpus disciplinaire. Ces trois catégories, qui ont été lues et interprétées de manières différentes au cours de l'histoire, s'imposent en tant que lignes directrices indispensables pour toute analyse de ce phénomène si passionnant et si merveilleux qu'est l'architecture.

Antoni Gaudí a été un architecte exceptionnel, plutôt incompris en son temps, discuté par ses contemporains, en particulier les partisans du Noucentisme, et injustement oublié après sa mort, survenue il y a bientôt un siècle. Ignorée sans raison apparente durant de nombreuses années, son œuvre est depuis quelques temps portée au pinacle dans les médias.

Gaudí a vécu et a construit son architecture singulière en pleine éclosion d'un mouvement artistique très actif en Europe au début du XXᵉ siècle, et connu sous différents noms : *Art Nouveau*, *Sécession*, *Arts & Crafts*, etc. La version catalane de ce courant, appelée le *Modernisme*, bénéficiait d'un large soutien public dans le cadre culturel de la *Renaixença*.

Mais Gaudí était un génie, et les génies sont toujours difficiles à étiqueter : en général, dans son œuvre, il a passé outre aux modes dominantes de son époque, et c'est pourquoi il est réducteur d'identifier son architecture au Modernisme. Mis à part la basilique de la Sagrada Familia (un ouvrage qu'il n'a pas initié et dont, à diverses reprises, il a reconnu que d'autres l'achèveraient), force est de constater l'incroyable variété et l'originalité de tout ce qu'il a construit, de la Maison Vicens à la Maison Milà, qui illustrent à la fois l'évolution de son travail et la façon dont celui-ci traduit sa manière personnelle de comprendre l'existence.

Pour revenir à la « triade vitruvienne », on pourrait dire que la fonction *utilitas* a été la norme de son architecture et qu'en bon fils de la campagne de Tarragone, Gaudí n'a cessé de valoriser la recherche de la fonctionnalité et le sens commun d'un travail bien fait, comportements qu'il acquerra dès son plus jeune âge dans l'atelier de chaudronnerie de son père.

Le sens de la construction, la *firmitas*, s'entend comme le métier bien appris enraciné dans la connaissance de la riche tradition constructive catalane, avec l'accent porté sur l'économie de moyens qui pousse à faire le plus avec le moins, attitude que lui transmettront ses maîtres Martorell et Fontserè, ainsi que de nombreux artisans héritiers d'une riche tradition d'arts et de métiers dont Gaudí partira pour inventer de nouvelles formes à la surprenante beauté.

Et, pour finir, la beauté, *venustas*, le mystère qui entoure tout geste créatif, la gestion de procédés qui, sans règles apparentes, suscitent l'émotion chez le spectateur, tant lors d'une observation extérieure attentive que d'une visite de ses espaces intérieurs modelés par la lumière. En définitive, le phénomène « apparemment inexplicable » qui transforme une construction noble en architecture.

Comme on peut le prouver historiquement, la synthèse adéquate de ces trois catégories est toujours présente dans un bon édifice. Le cas d'Antoni Gaudí i Cornet n'est pas une exception et nous avons la chance de profiter chez nous, et aux premières loges, de l'œuvre de cet architecte unique universellement reconnu.

Jaume Sanmartí i Verdaguer
Directeur de Càtedra Gaudí — ETSAB-UPC

Dragons, palmiers, croix et salamandres

Se promener parmi les bâtiments construits par l'architecte Antoni Gaudí, c'est un peu parcourir l'intérieur d'un conte. Des dragons et d'autres animaux mythologiques peuplent les façades et les toits ; entre les colonnes et les arches, on rencontre des insectes, des croix ou des champignons ; les cheminées adoptent des formes de guerriers ou d'arbres ; les fenêtres sont pleines de couleurs et de courbes ; dans les combles, habitent des oiseaux ou des aigles ; les balcons évoquent les vagues de la mer, les balustrades imitent des algues ; les murs et les plafonds des pièces sont sinueux, comme dans la maison de Hansel et Gretel ; les rampes d'escalier ressemblent à des vertèbres d'animal marin ; les banquettes ondulent et débordent de couleurs et de formes rappelant la nature. Tout est possible dans le monde de Gaudí ! Contempler l'un de ses bâtiments, c'est aller de surprise en surprise.

Gaudí fut un personnage courageux, ouvert aux invitations de la vie, et surtout à la nature, dont il s'imprégnait de toutes les caractéristiques, des perceptions les plus sensibles aux aspects spirituels, et peuplait ses œuvres de ces émotions. Gaudí fut un artiste original car il sut inventer, faire du neuf, sans tourner le dos aux origines et à l'artisanat. Il alla plus loin en qualité d'architecte, de dessinateur, de sculpteur, bref d'artiste aux multiples facettes.

Nous avons tous rêvé un jour de vivre dans une maison de fées, imaginé des bâtiments aux couleurs plus gaies, désiré écarter les murs du séjour pour créer des espaces plus organiques, eu envie de vivre au cœur de la nature... Gaudí l'a réalisé. Face à ses bâtiments, nous sommes émerveillés, surpris, attirés par la puissance avec laquelle il imagine et crée de nouvelles formes et espaces, les remplit de couleurs, invente des techniques extraordinaires, pour parvenir à ce qui est le plus difficile, réaliser une part de nos rêves ! Son imagination débordante, voilà ce qui attire petits et grands, qu'ils soient Barcelonais, Français ou Japonais, parce que ses bâtiments ne sont pas tant construits pour y vivre que pour pouvoir y rêver, pour y vivre une vie différente, pleine de magie et de créativité.

Avec l'*Abécédaire Gaudí*, nous tentons d'aller plus loin que les abécédaires classiques, comme l'a fait cet architecte avec son œuvre, afin que l'apprentissage de la lecture transporte également l'enfant vers des mondes créatifs, en mettant à sa portée des milliers de possibilités de représentation, de matériaux, de formes, de couleurs, de textures... tout en apprenant à immobiliser le regard, à pénétrer dans ce monde fantastique et à remplir son imaginaire de grandes possibilités de représentation et de création.

Apprendre à écrire, à lire et à créer avec l'*Abécédaire Gaudí* renforcera chez les enfants l'envie de continuer à construire certains de leurs désirs, de manière créative, unique et personnelle.

Gemma París et Mar Morón

ARCS

arcs

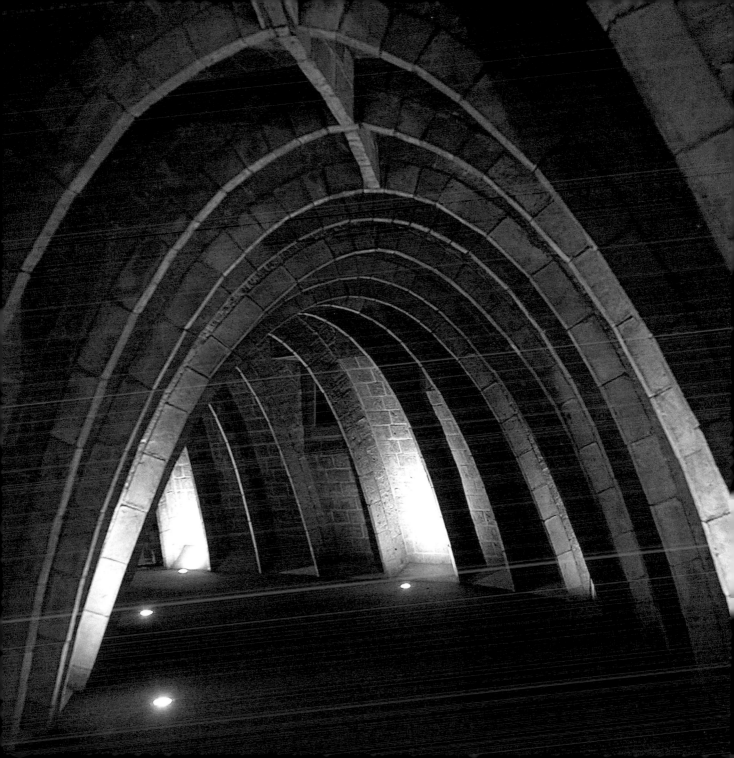

B

BANC

banc

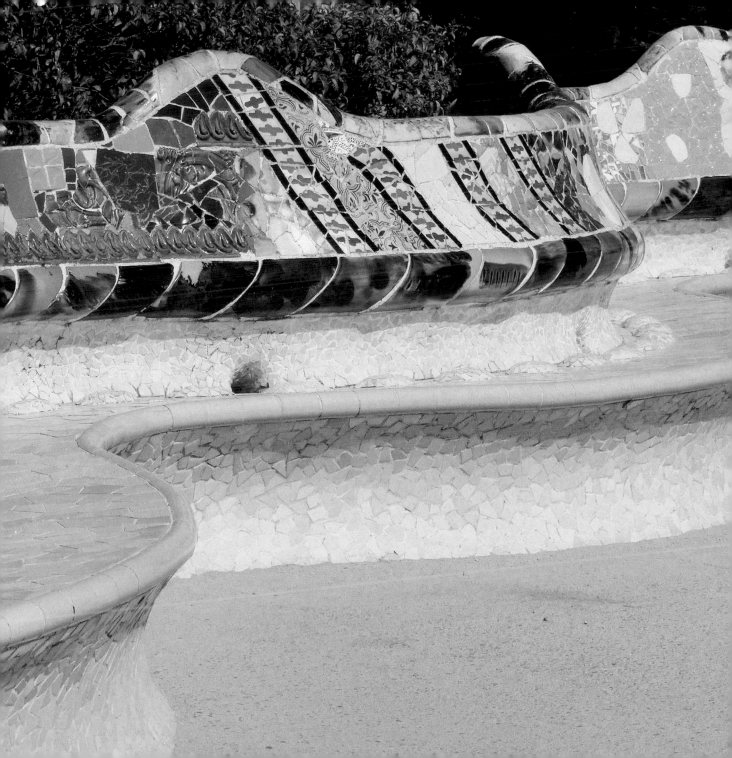

C

CARRÉ

carré

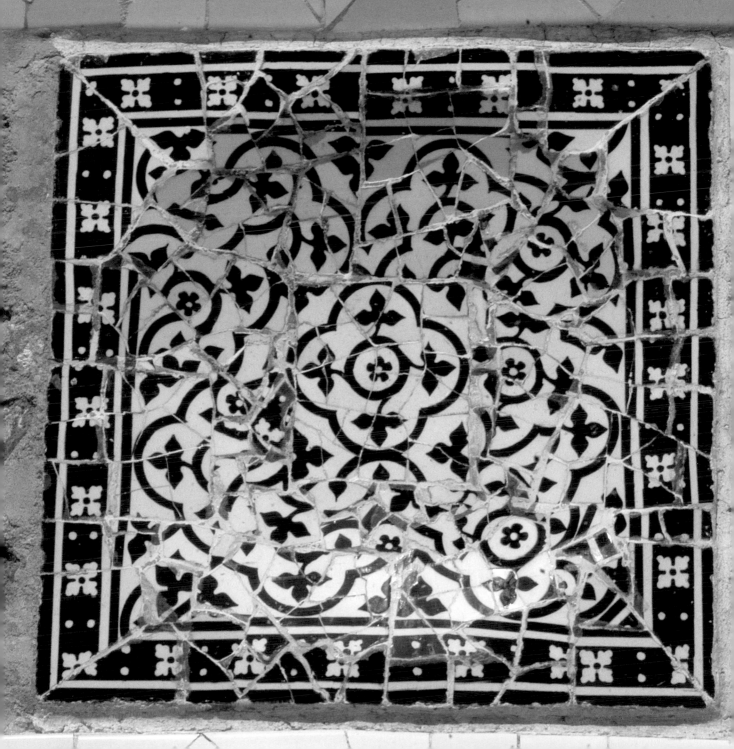

DRAGON

dragon

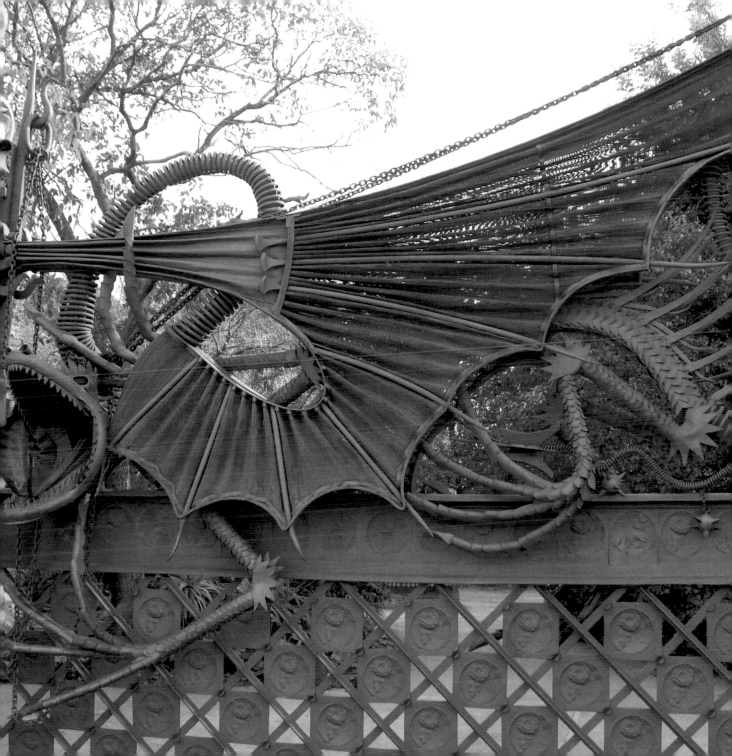

ÉCAILLE

écaille

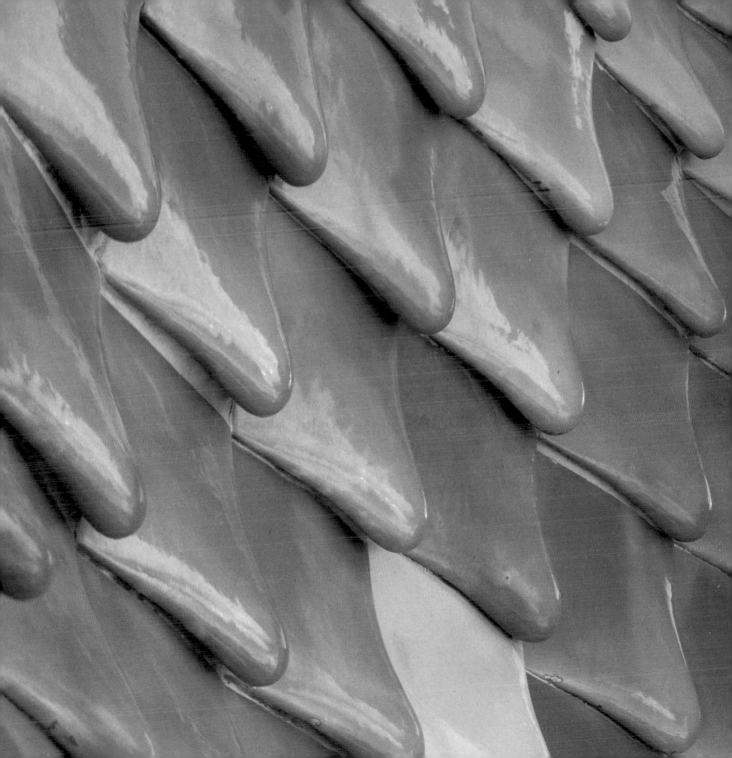

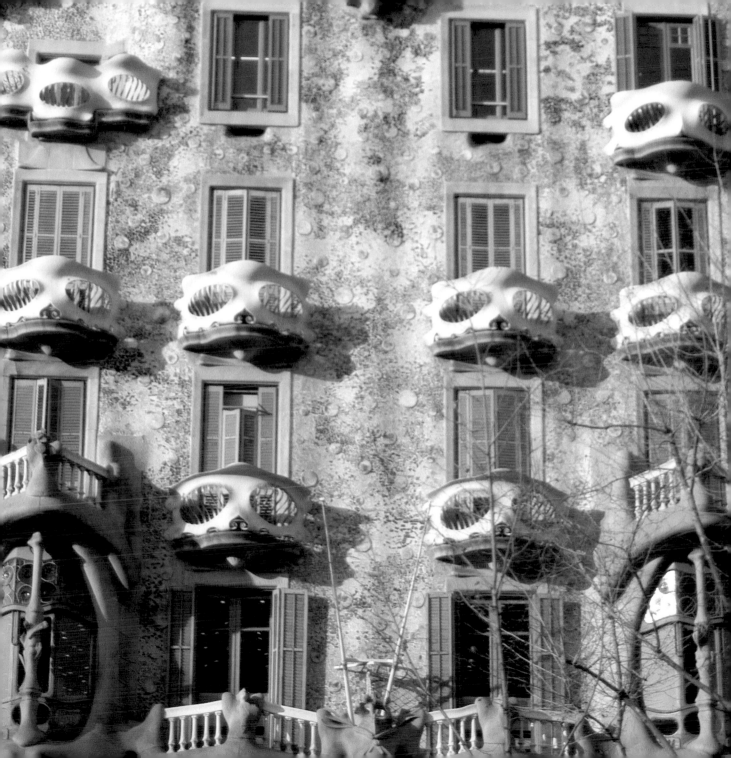

GRILLE

grille

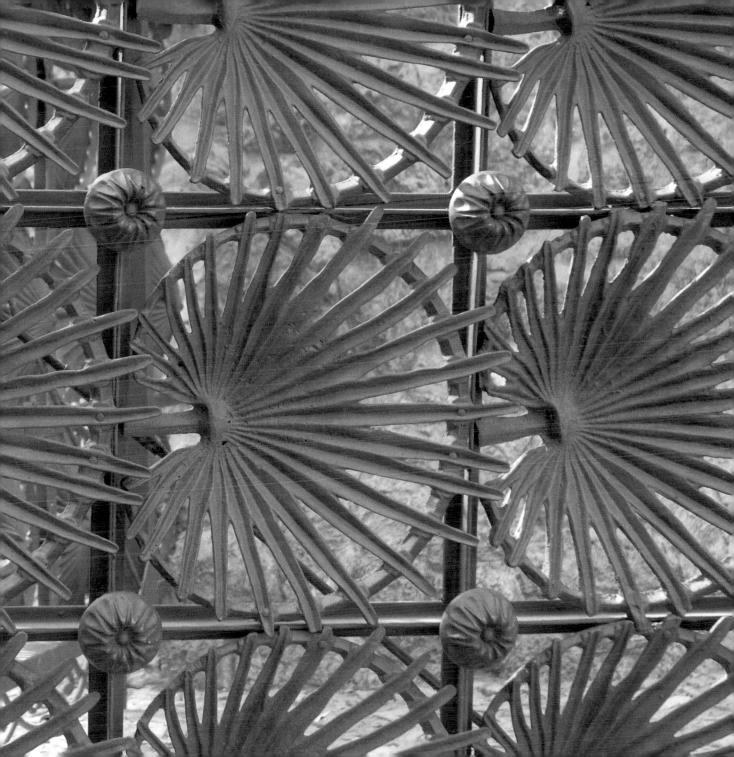

HEXAGONE

hexagone

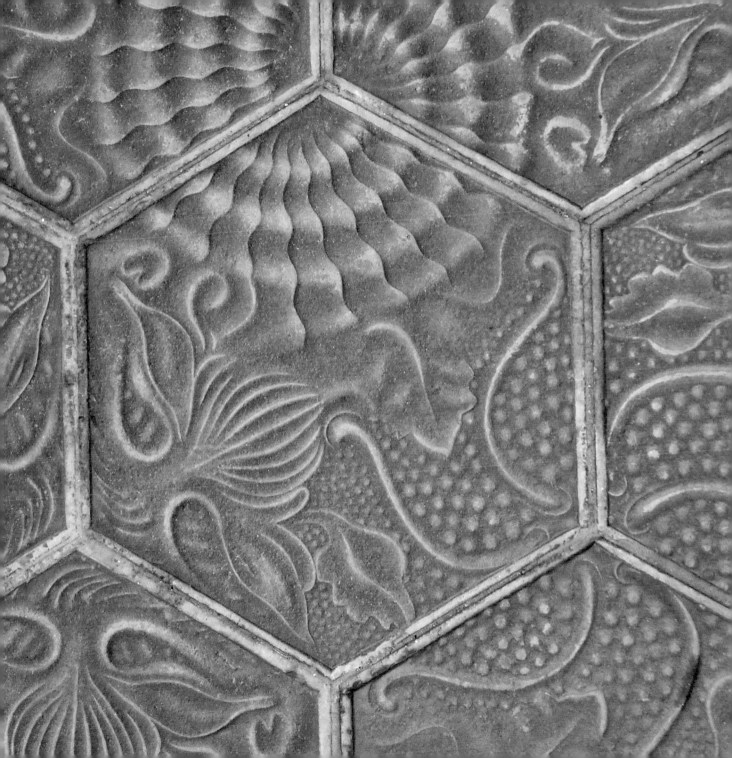

INSECTE

insecte

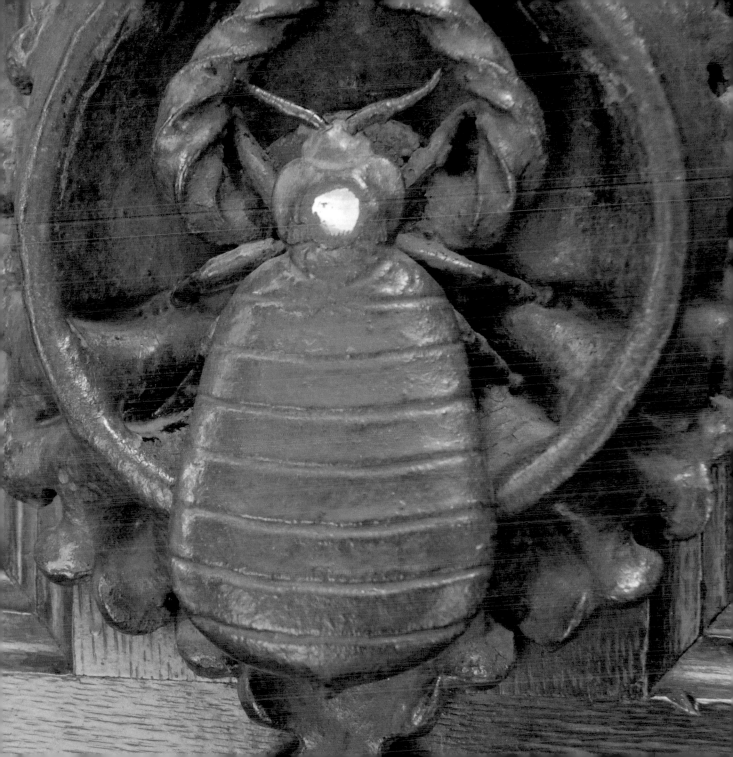

J

JARDIN

jardin

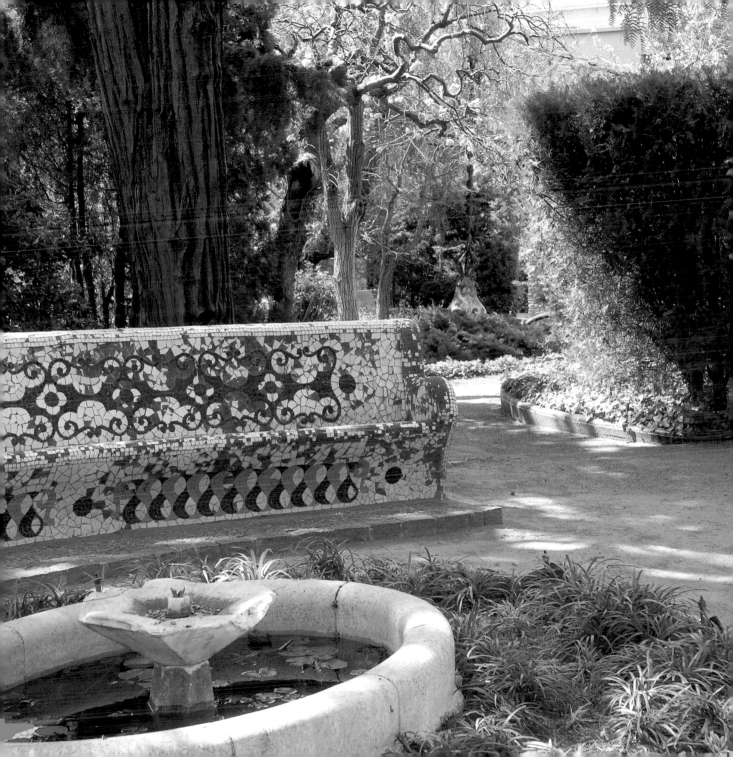

PARK

park

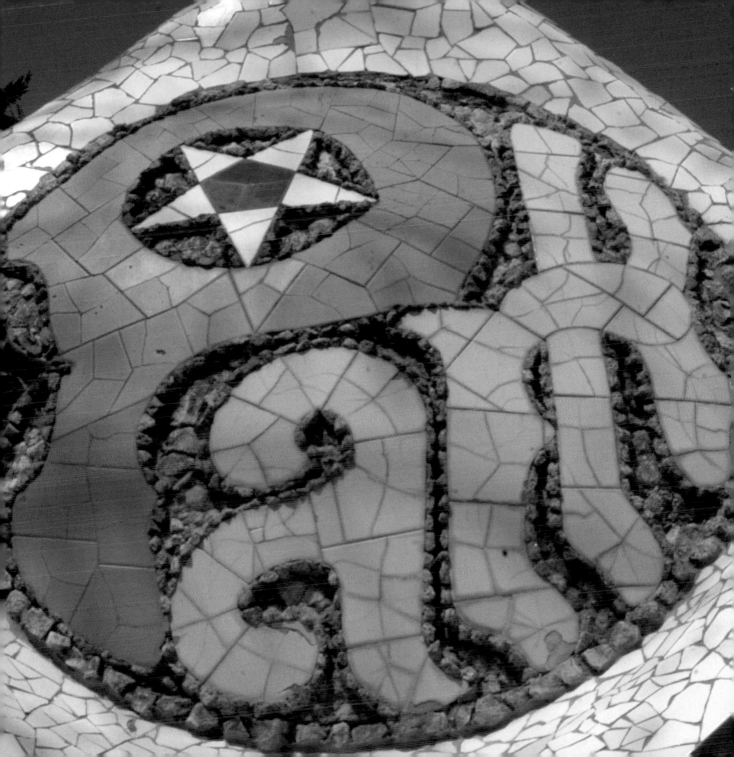

LÉZARD

lézard

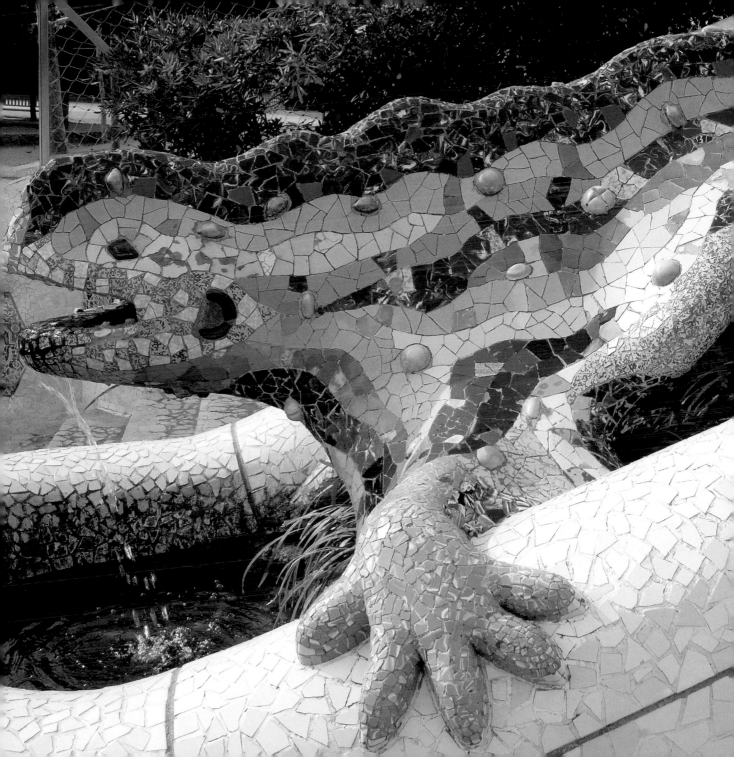

MAQUETTE

maquette

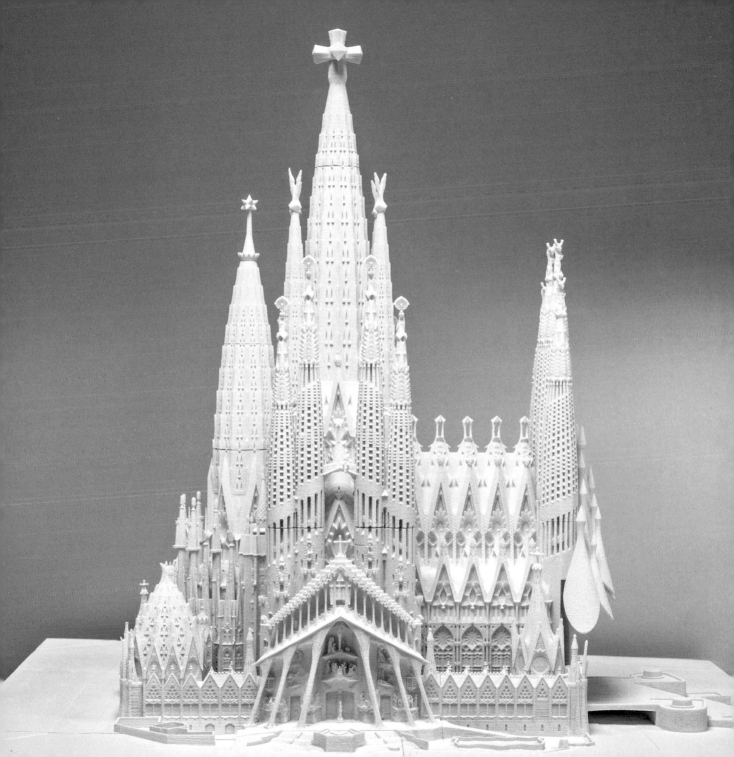

NUMÉRO

numéro

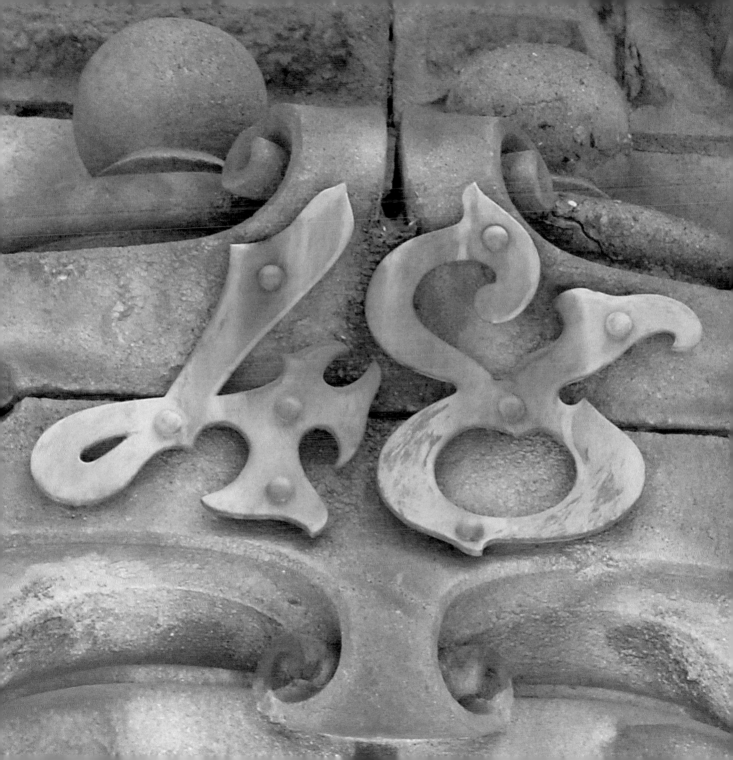

OIES

oies

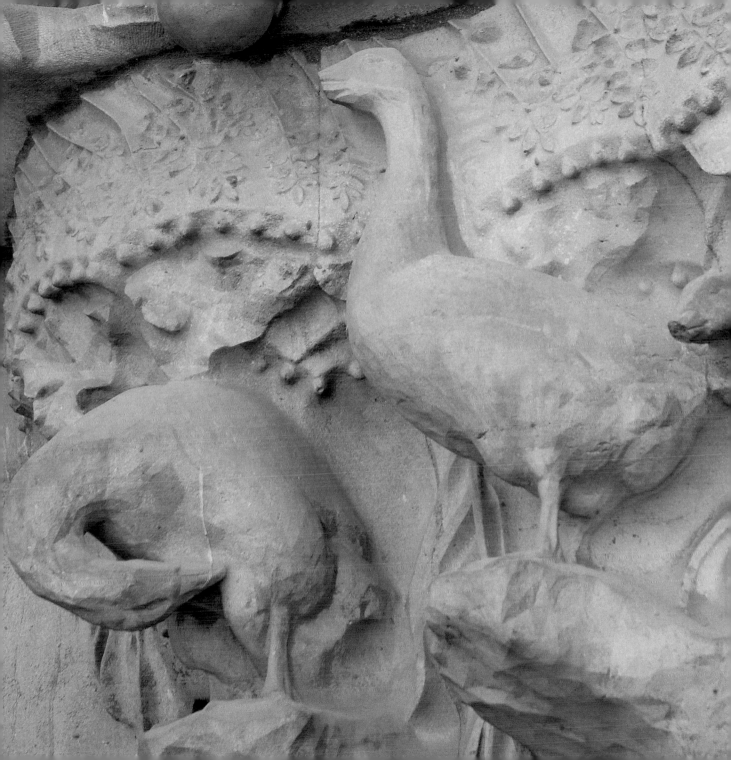

PLAN

plan

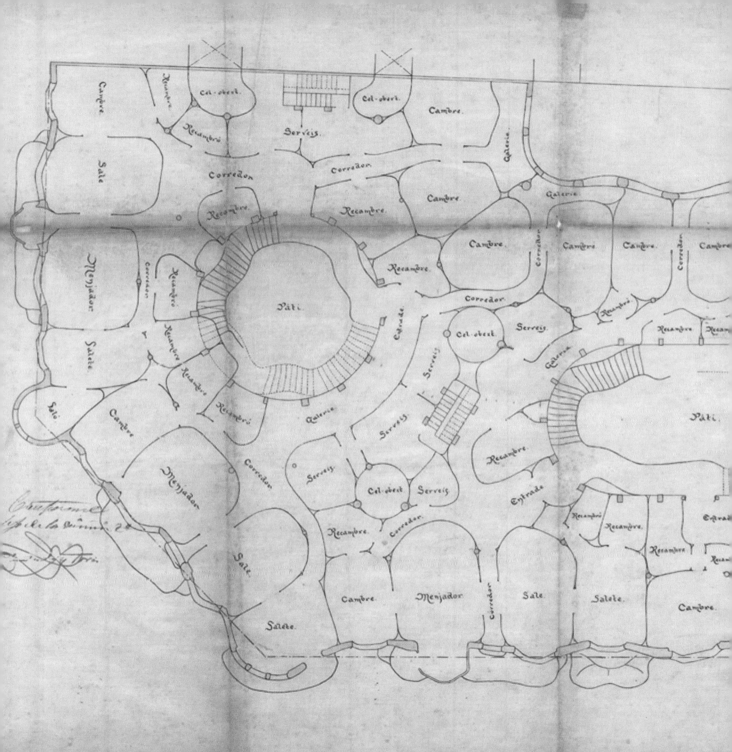

CROQUIS

croquis

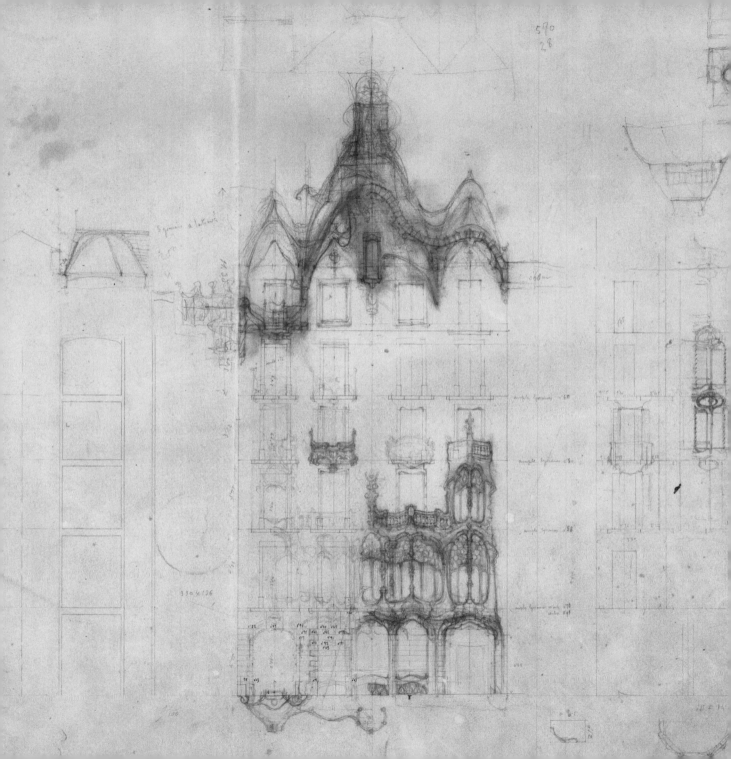

ROSETTE

rosette

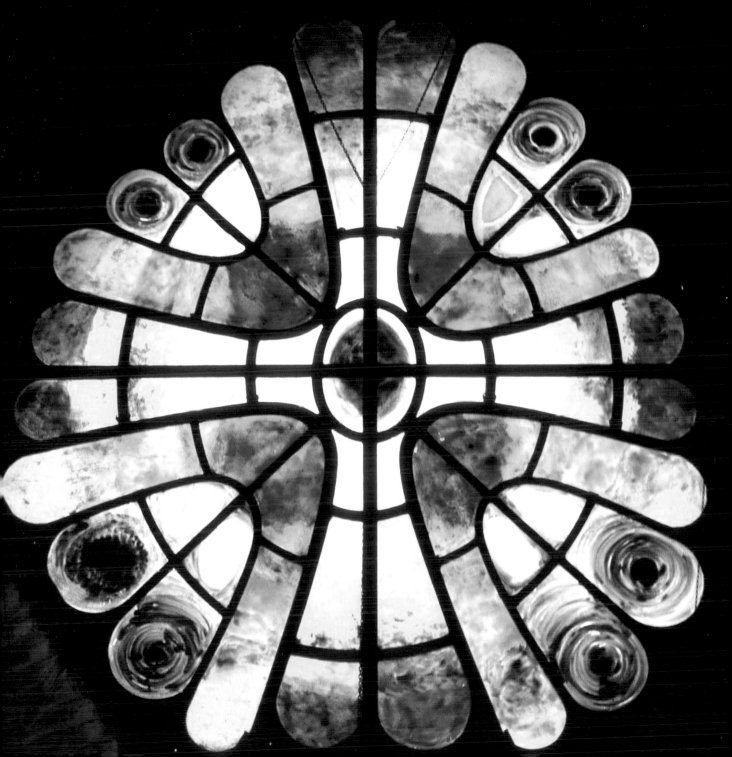

SOLEIL

soleil

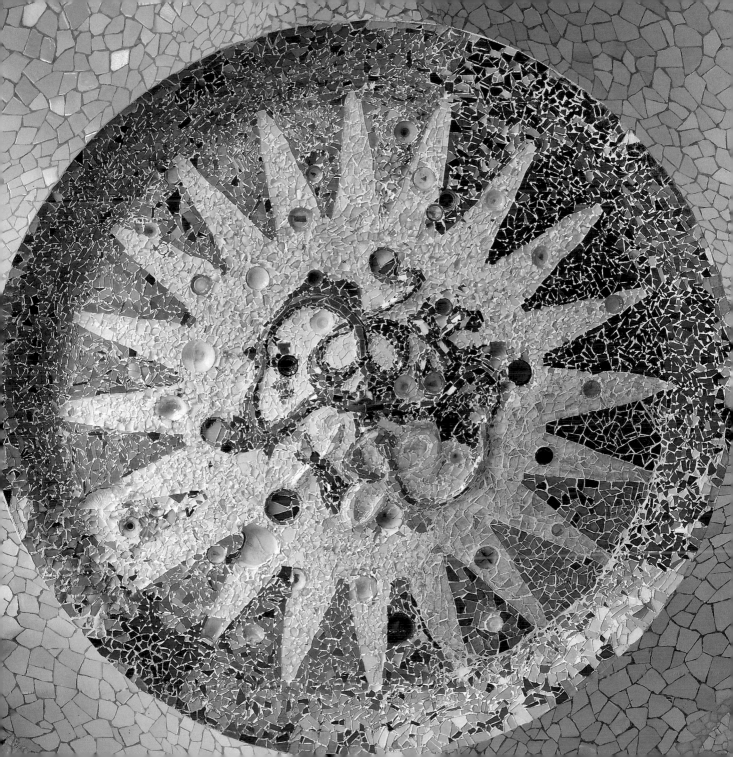

TRENCADÍS

trencadís

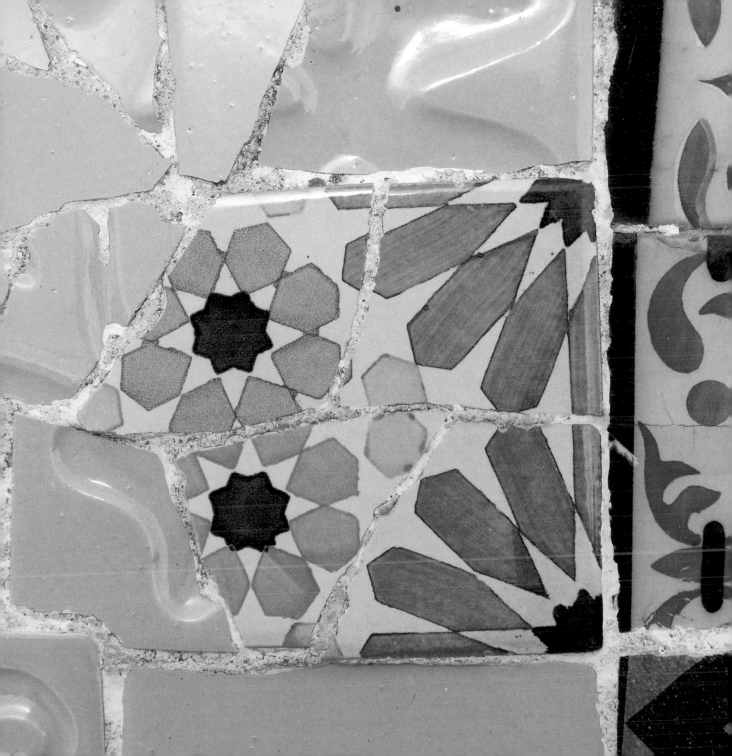

BLEU

bleu

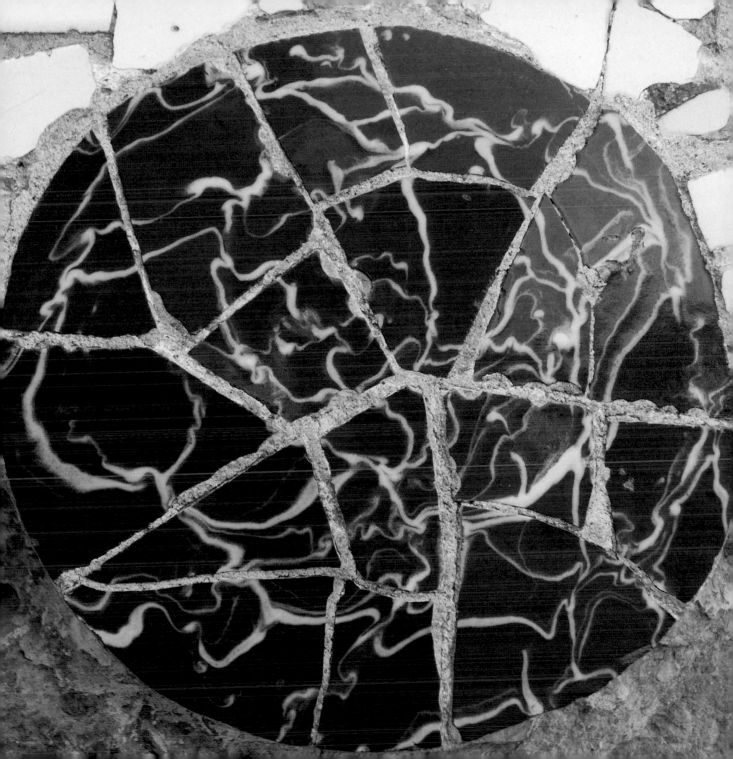

VITRAIL

vitrail

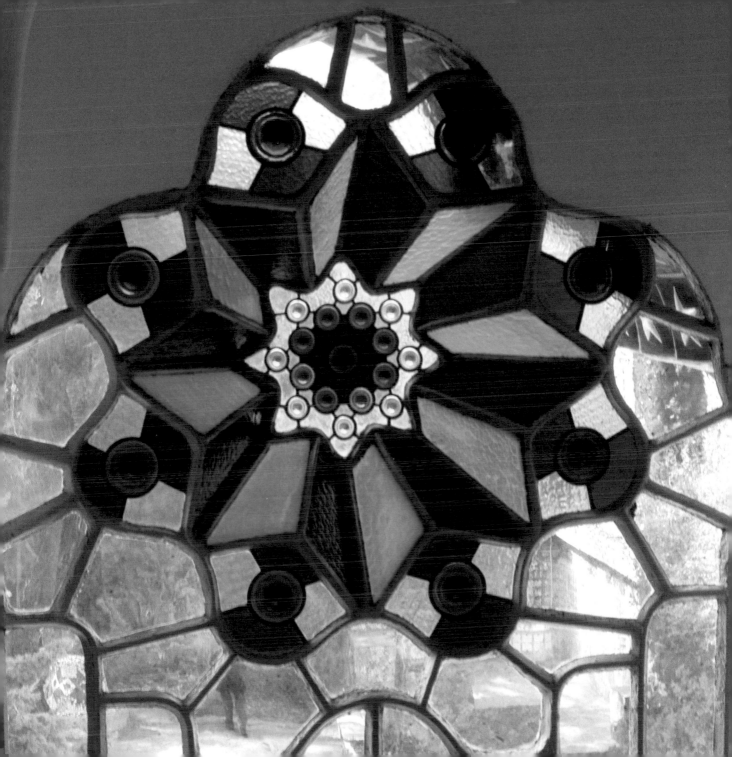

WASHINGTONIA

washingtonia

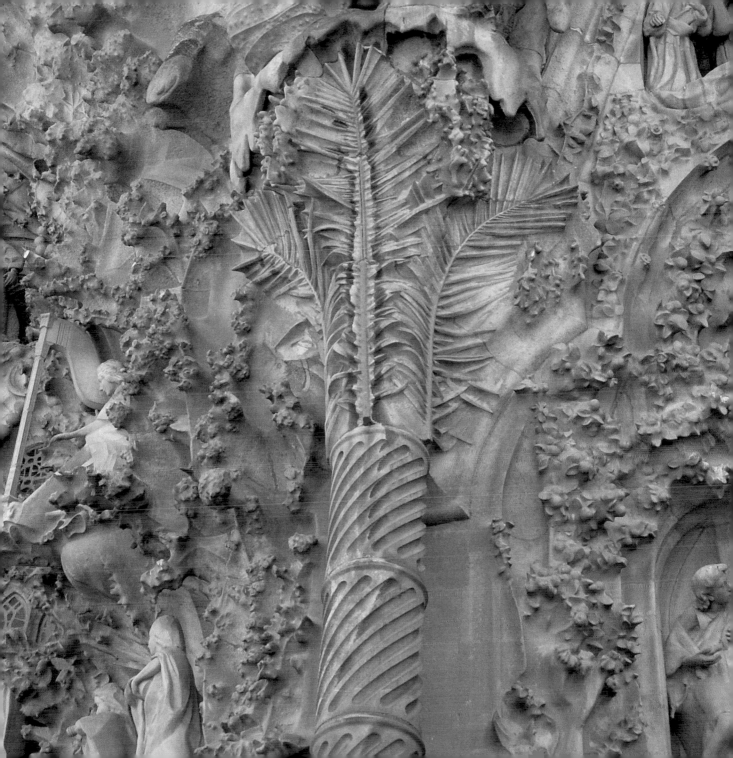

CROIX

croix

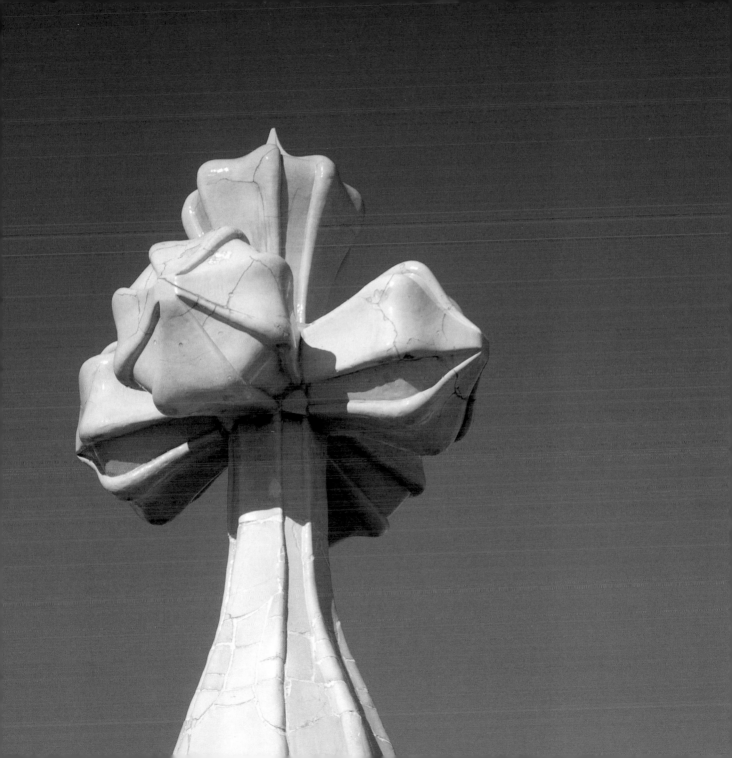

YEUX

yeux

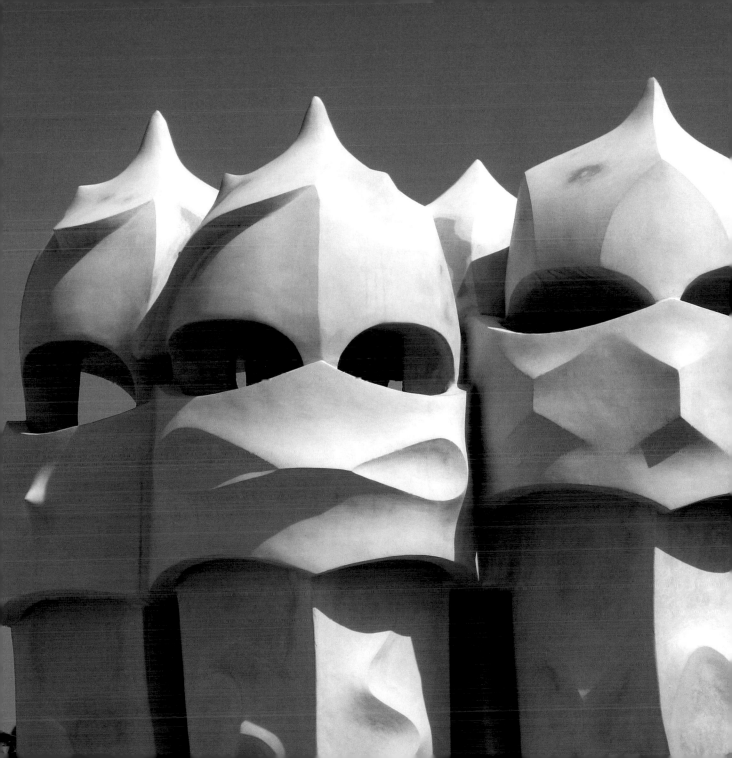

ZIGZAG

zigzag

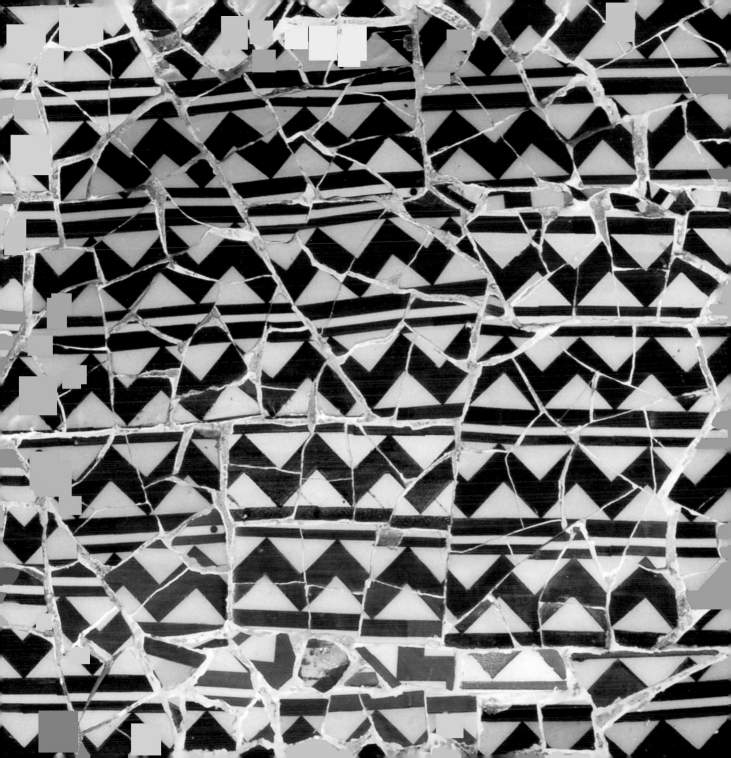

PALAIS GÜELL

Carrer Nou de la Rambla, 3-5
Barcelone
Construit entre 1886 et 1890

MAISON CALVET

Carrer Casp, 48
Barcelone
Construite entre 1898 et 1900

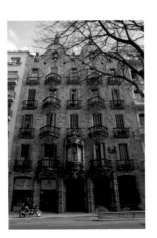

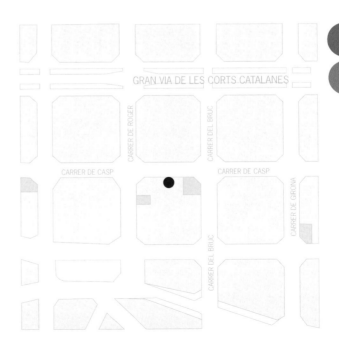

MAISON BELLESGUARD

Carrer Bellesguard, 16-20
Barcelone
Construite entre 1900 et 1909

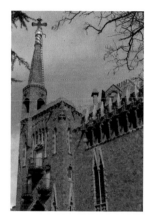

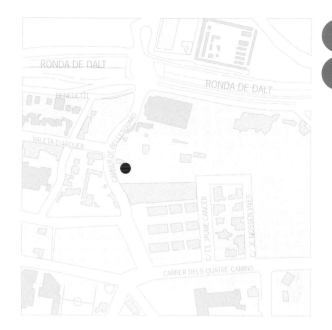

J
V

CRYPTE DE LA COLONIE GÜELL

Carrer Claudi Güell, s/n
Santa Coloma de Cervelló
Colonie Güell
Construite entre 1908 et 1914

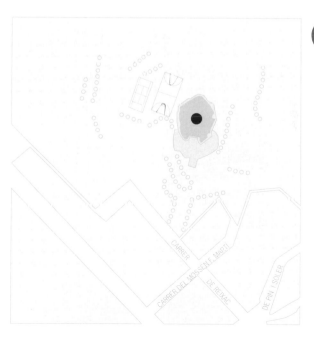

R

MAISON BATLLÓ

Passeig de Gràcia, 43
Barcelone
Réaménagement intégral d'un
édifice existant, 1904-1906

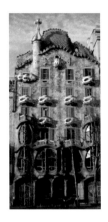

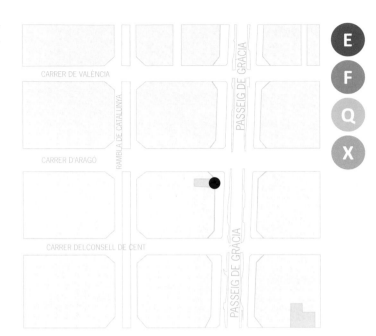

E F Q X

MAISON MILÀ. LA PEDRERA

Passeig de Gràcia, 92
Barcelone
Construite entre 1906 et 1910

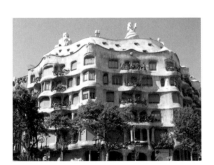

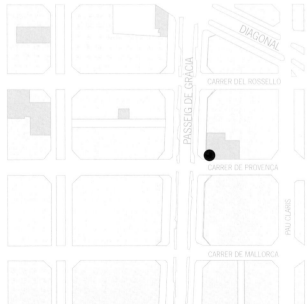

A P Y

PARK GÜELL

Carrer d'Olot, s/n
Barcelone
Construit entre 1900 et 1914

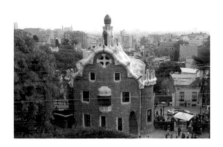

PAVILLONS DE LA PROPRIÉTÉ GÜELL

Avinguda Pedralbes, 15
Barcelone
Construits en 1887

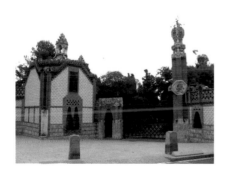

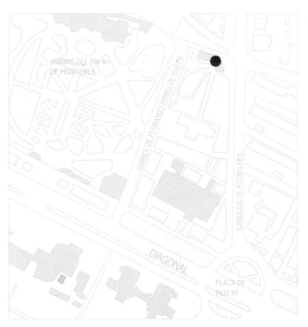

SAGRADA FAMÍLIA

Carrer Mallorca, 402
Barcelone
Début de sa construction : 1882

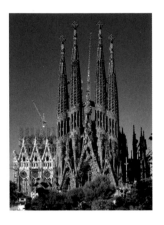

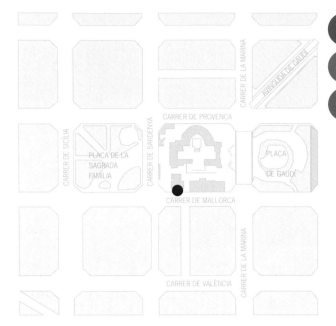

M O W

MAISON VICENS

Carrer de les Carolines, 24
Barcelone
Construite entre 1883 et 1888

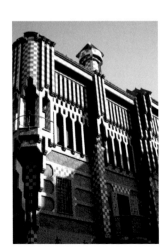

Gemma París Romia Artiste et professeure d'éducation artistique à la Faculté de Sciences de l'Éducation de l'Université autonome de Barcelone. Titulaire d'un doctorat de Beaux arts de l'Université de Barcelone. Elle a bénéficié de plusieurs bourses pour des séjours de création artistique à Mexico, Londres, Paris et en Argentine, grâce auxquels elle a pu développer son travail artistique dans de nouveaux contextes, et l'exposer dans différents centres et galeries de Barcelone, Paris, Madrid, Lérida et Milan, entre autres. gemma.paris@uab.cat

Mar Morón Velasco Professeure d'éducation artistique à la Faculté de Sciences de l'Éducation de l'Université autonome de Barcelone. Artiste, docteur en Éducation artistique et conceptrice de projets à l'intention de personnes réclamant un soutien spécifique en milieu scolaire et muséal. Lignes de recherche : l'éducation par les arts, l'éducation artistique et l'enseignement spécialisé. Auteure du site web : *L'art del segle xx a l'escola*. mar.moron@uab.cat